文徵明（1470～1559）

文徵明明朝著名書畫家。初名壁，字徵明，後以字行，又更字徵仲。先祖曾居衡山，故以衡山為號。私諡貞獻先生。正德末，以歲貢薦授翰林院待詔。工書法，擅長繪畫、山水、花鳥皆精。傳世作品有《湘君湘夫人圖》、《後赤壁賦》和《小楷醉翁亭記》等。

樣看。《泰泉集》卷五十四《將侍郎翰林院待詔衡山文公墓誌銘》載：「公生而少慧，貌古神完。八、九歲時，語言尤不分別『他人或易視之』而其兄奎爽朗俊偉。文林獨器公曰：『此兒他日必有所成，非乃兄所及也。』十一歲時，文徵明始能言語，就外

清李岳云《文徵明像》

就已開始「習繪事」。他在拜見沈周之前，已經畫了六七年的畫。而文氏家藏古代名跡不少，文徵明得以通過觀摩臨仿古代名作來學。但是，文徵明在繪畫上的發展，還是在游於沈周之後。可以說，文徵明對沈周是推崇備至的，常向人稱「我家沈先生」。同年，文徵明學文於當時在政治和文壇上享有盛名的吳寬。文徵明一生為許多人寫了大量的墓誌銘、傳、記、敘、跋。他的文章雖無獨特創造，卻也達到了較高的水平。

文徵明品行端正，為人正直。他在弘治五年壬子（1492）娶昆山吳愈的第三個女兒。文徵明與夫人同歲，兩人感情深厚，而吳夫人更是賢內助。文徵明與夫人白首相莊，生平無二色，年五十餘，即絕房欲。「性專執，不同於俗。不飾容儀，不近女妓，喜淡薄。」為此，文徵明還多次遭到友人的戲弄。《六如居士外集》卷一中載：「文徵仲素號端方，生平未嘗一遊狎邪。伯虎與諸狎客縱飲石湖上，先攜妓藏舟中，乃邀徵仲同遊。徵仲初不覺也。酒半酣，伯虎出諸妓，固留之。徵仲益大詫，辭別。伯虎命諸歌、呼妓進酒。徵仲大詫，遂於湖上買舴艋逸去。」《四友齋叢說》卷十八《雜記》又載：「錢同愛少年時，一日，請衡山泛石湖。雁遊山船以行，喚一妓女，匿於艄中。船既開，呼此妓出見。衡山倉皇求去，同愛平生極好狎，有米南宮、倪雲林之癖。衡山直率，不甚點檢服飾。起足爪甚臭，至不可向邇。衡山即脫去襪，以足爪玩弄，遂披拂於同愛頭

文徵明，長洲人，初名壁，以字行，更字徵仲，別號衡山。父林，溫州知府。叔父森，右僉都御史。徵明為人正直，不喜攀附。正德末逢宮廷政治鬥爭，乞歸之後。四方乞詩文書畫者，接踵於道。周、徽諸王以寶玩為贈，不啟封而還之。外國使者道吳門，望里肅拜，以不獲見為恨。嘉靖三十八年卒，年九十矣。（節錄自《明史》卷二八七〈文徵明傳〉）

塾。徵明稍長，穎異挺發，日記數百千言。

文徵明在詩、書、畫、文皆有很高的造詣。他學詩有都穆領入門，加之他的勤奮努力，有詩文集若干卷，尤以《甫田集》行於世。二十二歲時，書法得到父親的好友李應禎的悉心傳授。李應禎是一位功力深厚，又具有獨創性的書法家，他對文徵明後來的書法發展影響很大。二十六歲時，他又跟隨沈周學畫。實際上，文徵明在邑中為諸生時，

著有《甫田集》。

明成化六年（1470），文徵明生於蘇州府長洲縣（今蘇州市東北部）德慶橋西北曹家巷。文徵明的父親文林，舉進士，由溫州永嘉知縣升至溫州知府。叔父文森，官至右僉都御史。他與祝允明、唐寅、徐禎卿號為「吳中四才子」。

文徵明幼時即與一般嬰兒相異。他「生而外椎」，直到七歲方能立。八歲時，仍然不會說話，許多人認為他愚鈍，其父文林卻不這

面上，同愛至不能忍，即令舟人泊船，放衡山登岸。」

正德七年（1512），甯王朱宸濠慕其名，派使前來貽書幣為聘。宸濠於弘治中襲封甯王。「交通肘腋，黨羽甚眾。」使者及門，而徵明辭病，亟臥不起。於金幣無所受，亦無所報。人或謂：「王今天下長者，朱邸虛其左而待，若不能效枚叔，長卿曳裾樂耶？」文徵明笑而不答，旋賦詩有云：「千金逸驥空求骨，萬里冥鴻肯受羅。」其實，文徵明已經洞悉到甯王朱宸濠的謀反之心。果不其然，正德十四年（1519）朱宸濠謀反之事敗露被擒。由此可見文徵明的性情、人品。

文徵明雖然律己，他「與人交坦弗明白，始終不異。人有過，未嘗面加誚責，然見之者輒惶愧汗下。絕口不談道學，而謹言潔行，未嘗一置身於有過之地。蓋公人品既高，而識見之定，執守之聖，皆非常人可及。」

文徵明名聲漸起，前來索書求畫者頗多，縑素盈几。陳子復曾求文徵明在扇上作畫，五年始成。文徵明在扇上題：「……世人不相諒，調笑呼畫史。紛然各有須，縑素盈案几。……經旬一執筆，累歲不盈紙。交友怪遲慢，往往遭怒訾。豈知書生為，未可俗工擬。五日畫一石，十日畫一水。……」文徵明作此戲題，實在是蓋其習畫，頗為同學非笑，以為非所宜為。

儘管文徵明青年時就喜愛藝術，而且詩、書、畫皆擅，但他同歷來受儒家思想教育培養的文人一樣，志向不是在藝術，而是求取功名。在政治上有所作為。前面提到，文徵明的祖父文顯，父親和叔父皆在朝中做官，是頗有政治抱負之人。其父更因國

事政事操勞而抱病、早卒。文徵明十幾歲時就跟隨在父親身邊，耳濡目染官場中事，因而年幼的他已在潛意識中將做官作為自己來的人生志向。隨著年歲的增長，這種意識將在文徵明的增強。從文徵明所寫的許多詩文、為名臣、大小官吏所寫的墓誌銘、行狀、傳記中，都可看到他這一生關心國事的思想。

《謝李宮保書》中說：「自弘治己卯抵今嘉靖壬午，凡十試有司，每試輒斥。」文徵明在第七次應試失敗後，作《失解還東歸口占》詩：「七試無成只自憐，東歸還逐下江船。」

文嘉的《先君行略》中同樣說到文徵明「尤精於律例及國朝典故」，「人知其書畫而不知其詩文，知其詩文而不知其經濟之學也」。文徵明雖有抱負，但仍得面對現實，遵循傳統，這就是通過科舉考試。可惜，文徵明在科舉考試上並不順利，連連受挫。他在

文徵明《拙政園圖》之小滄浪　1551年　冊
27.3×26.6公分　美國紐約大都會博物館藏

本件為文徵明晚年所畫，分別為《繁香塢》、《小滄浪》、《湘雲塢》、《芭蕉檻》、《釣磐》、《來禽圃》、《玉泉》和《槐幄》等八景冊頁。此幅為第二頁，畫一高士獨自站在滄浪亭旁的竹籬門口沈思，對應拙政園主歸隱的心情。此園建於明代正德四年，園主為當時一位將要辭官歸隱的朝廷御史王獻臣。拙政園能在中國文化史中佔有重要一席之位，可謂與文徵明息息相關。據稱文徵明在建園時期，給予不少規劃方面的建議；園建成後曾作《文待詔拙政園圖》與《王氏拙政園記》。（慈）

嘉靖二年（1523），對於五十四歲的文徵明來說，是他人生轉折的一年。時任吳中巡撫的李充嗣將文徵明舉薦入朝，這是應試九次名落孫山的文徵明施展政治抱負的大好機會。他於此年四月十九日至京，經過吏部的考試，授翰林待詔。並參與修《武宗實錄》。然而，文徵明只做了三年的官便主動請求還鄉。是什麼促使他很快就厭倦了官場，萌生退志？

文徵明供職翰林為正德末、嘉靖初，正遇到宮廷內部一場重大的政治鬥爭。武宗過世後，因其無子，皇太后和大臣商議，將武宗之子朱厚熜扶上王位，即明世

詩：「秋風百里夢姚城，無限閒愁集短篷。謀身肯信貧難忍，食指其如累不輕。見說湖南風物好，遊懷鮑叔，逡巡書帖愧真卿。」平時，他依舊同文人吟詩、作畫、寫文、交友。《五雜俎》卷五中載：「文徵明作書畫有三戒：一不為閹官作，二不為諸侯王作，三不為外夷作。故當時處劉瑾、宸濠之際，而超然遠引。二氏籍沒，求其片紙隻字不可得，亦可謂曠世之高士矣」。

文徵明功名未就，以筆墨為生計，賣畫、賣文。生活十分艱苦。他嘗作乞米詩：「零落

宗。世宗即位後，對父親興獻王和伯父孝宗二人誰稱皇考產生了爭議。朱厚熜想將自己的親生父母尊為皇帝、皇后。於是，朝臣分為兩派，鬥爭十分激烈。文徵明面對殘酷無情的宮廷紛爭，感到心寒。可以說，他自青年以來便抱有的政治願望可以說是破滅了。他三次上疏乞歸，終於獲得批准。

嘉靖五年（1526），文徵明結束了他的仕宦生涯。次年回到家中，在房舍東面築室，名玉馨山房。手植兩桐於庭。文徵明在玉馨山房中以翰墨自娛，不問世事。他在家中除了從事書畫創作，便是與舊友新知結伴出遊，談文論藝，遊歷山水。他擺脫了官場所帶給他的煩惱，過著一種雖不富裕卻閒然自得的生活。此時吳中前輩名人如吳寬、沈周等早已去世，徵明同輩徐禎卿、唐寅、都穆、祝允明亦已先後物故，徵明從此主持吳中風雅三十餘年，影響甚大。

文徵明十分好學，又好結納。他自少至老，未嘗一日忘學，亦未嘗一日忘取以自益。文氏精於書畫，自然善於鑒別。收藏書畫有三等：一日賞鑒，二日好事，三日利。米海岳、趙松雪、文衡山、董思翁等皆為賞鑒而收藏。當時在吳中，凡是家中收藏書畫的，大都拿來請文徵明鑒定，即使其中有贋品，文徵明也會說：「此真跡也。」人問原因，文徵明說：「凡買書畫者，必有餘之家。此人貧而賣物，或待此以舉火，若因我一言而不成，必舉家受困矣。我欲取一時之名，而使人舉家受困，我何忍焉！」因此，文徵明見偽物，亦為題跋，甚至「昂其值，使售者小有所濟。」可見文徵明存心忠厚。

嘉靖三十八年（1559），九十歲的文徵明仍矍鑠不衰。「海內習文先生名久，幾以為異代人，而懷其在，謂為仙且不死。」此年二月，文徵明在為御史嚴傑之母書墓誌時，執筆而逝，享年九十歲。

文徵明卒後，許多人為他撰書立碑。王世貞應文元發請，撰《文先生傳》，又撰《吳中往哲像贊》，讚語中以徵明「不以文事受役平原」為尤勝於宋之陸游。周天球重建景賢祠於蘇州堯峰山，感徵明接引之誼，設像中堂，歲時奉祀之。徵明卒後一百九十五年，即清乾隆十九年（1754），蘇州建文待詔祠成，徵明裔孫合刻徵明像於祠內亭中，清高宗為之題詞。

文徵明手植紫藤（洪文慶攝）

蘇州博物館庭院內，有文徵明手植紫藤，歷經四百餘年，仍蒼勁曲遒，生生不息，人稱其為「蘇州三絕」之一。（蕊）

文徵明《關山積雪圖》 局部 1532年 紙本 設色 25.3×445.2公分 台北故宮博物院藏

文徵明，性孤高。古之高人逸士，往往喜作雪景，以寄高潔拔俗之性情。文徵明書畫皆為當代宗匠，用筆設色，錯綜古人，閒逸清俊，纖細奇崛，一洗丹青謬習。（吳寬《題文徵明關山積雪圖卷》）此件作品，為文徵明與王寵於嘉靖年一冬遊居楞伽僧舍，王寵以一佳紙索圖，徵明乘興揮毫，畫關山積雪，卻一畫四、五年而成。此件後跋，為忘年之交，「每同寓僧察道院，意氣投和，必淡月連旬，非砥志人品，則托趣筆墨」。（蕊）

《七言律詩四首》

行草書　紙本　31.5×222.7公分
上海朵雲軒藏

文徵明十九歲左右才開始學書法，從各家記錄他「每晨寫楷書《千文》一篇，然後會客作務，終身不閒」的情況，可見他對書法的研習從未間斷過。項穆說：「君謨學六而資七，子昂學八而資四，……徵仲學比子昂，資甚不逮。」（《書法雅言》《資學附評》）也就是說蔡襄的書法成就，資質勝過了學習功夫。趙孟頫的書法成就是努力學習的結果。文徵明學習功夫之深，可與趙孟頫相比，而資質遠不如趙。詹景鳳也說：「公則明法書，文待詔、董尚書（其昌）皆能媲美前規，流聲奕世。待詔人力百倍，天分稍遜。」（《董文敏千字文冊》）秦道然跋以上三人論述都反映了文氏雖然資質稍遜，但用功非常的事實。其用功之深從《七言律詩四首》中，文氏仿三家書而神形完備，也可略見一二。

此卷用紙係「金粟山房藏經紙」，乃浙江海鹽金粟寺內抄《藏經》用紙，由歙州特製的一種具有濃淡斑紋的蠟黃箋紙，亦名「金粟箋」。其特點是：質地硬密，光亮呈半透明，防蛀抗水，顏色鮮美，雖歷久遠，猶如新制，故頗名貴。

文氏此卷書萬歲山、南臺、太液池、平臺四律詩，第一首仿蘇東坡，法度自然，天真爛漫，平淡中寓神奇，耐人尋味；第二首仿米南宮，跌宕多姿，氣勢通貫，痛快淋漓；第三首仿黃山谷，結體奇倔，內斂外放，筆起波瀾，跌宕多姿，如高人勝士，令人敬歎；第四首則是文氏本來面目，骨力內藏，遒勁端莊。

王世貞說他：「書法無所不規。仿歐陽率更（歐陽詢）、眉山（蘇東坡）、豫章（黃庭堅）、海岳（米芾），抵掌比眤。」（《藝苑卮言》附錄）文嘉說：「始亦規模宋、唐、元之撰。既悟筆法，遂悉棄去，專法晉、唐。」從《七言律詩四首》中亦可窺其學宋人書而得神韻。所仿三家，形神兼備，誠如卷尾陳適聲跋語所云：「放筆為坡谷即坡谷，一洗平生秀媚之習。有明三百年，惟衡山能之，香光輩不能也。」

宋　蘇軾《黃州寒食詩》局部　1082年　卷　行書　紙本 33.5×118公分　台北故宮博物院藏
此作是蘇軾被貶為黃州團練副使期間所寫的兩首詩，抒發了詩人鬱悶的心情。作品蒼勁適健、沈著痛快，被後人定為「天下第三行書」，為「蘇書第一」。《七言律詩四首》從《黃州寒食詩》中學蘇軾平淡中寓神奇的法度。

宋 黃庭堅《松風閣詩》局部 1102年 卷 行書 紙本
32.3×219.2公分 台北故宮博物院藏
此作以側險取勢，內斂外放，峻拔一角（多為右上角），用筆穩健沈著，筆起波瀾，別有精神。此帖如趙孟頫所評有高人勝士之氣度，是最能體現山谷行書風骨的代表作之一。

宋 米芾《蜀素帖》局部 1088年 卷 行書 蜀素本
27.8×270.8公分 台北故宮博物院藏
這是米芾的代表作之一，八首詩寫在蜀素上，用筆多變，正側藏露，長短粗細，體態萬千，充分體現了他的「刷字」的獨特風格。結字也俯仰斜正，變化極大，並以敧側爲主，表現了動態的美感。從此圖可窺文徵明筆法跌宕係從米芾出。

《文徵明付文彭文嘉尺牘》

冊頁 行草書 第一開25×23.4公分 第二開25×22.5公分

台北故宮博物院藏

文徵明一家原爲西周姬氏後裔，後經蜀地，遷徙至衡山，而在明代始落籍蘇州，而成爲蘇州長洲的一大家族。文徵明有三個兒子，文壇上最有名的便是尺牘中所書付的文嘉與文彭了。

文嘉繼承了文氏的鑑賞收藏，對於文氏的停雲館帖的刊刻，有極大的貢獻。而文彭則在篆隸方面，用力頗深，他對於文人篆刻的開發，使得篆刻一門，從文人與匠人的合作，成爲文人得以自娛自成的一門藝術，尤其是他對於漢印中古樸破碎渾厚的特色推崇，成爲印學史上不可取代的美學中堅思想，文徵明有子如此，當無憾矣。

由內容所見，當時文徵明的夫人吳氏尚在，因而這件尺牘應該是在嘉靖壬寅之前，當時，吳氏的身體已經相當不好，只能半起半臥，需要文徵明的照料，文徵明也染有齒疾和瘡腫，而較長的兩個兒子並不在身邊，幼子又在遠處求學赴試。因而文徵明在信中亦安慰著文彭以及文嘉說，兩位老人家雖然身體頗有微恙，但漸漸向安，並無大害。使孩子在外不必擔心，處處流露著爲人父的溫馨體恤。

這件作品從書法上看來，運筆較爲迅速而隨興，這是一般家書尺牘的特色，然而細細看來，筆法字法依舊嚴謹而鋒利迅捷，顯示出文徵明善書的功力，比起他書寫的長幅詩文，這件作品更有自然的韻味，例如字的跳動，「也」字的天眞，偶有略顯遲滯之處，似乎是仍在構思文句，比起他官冕堂皇的作品，更現出文徵明另一面家庭溫暖的親和力。

尤其可愛的是，尺牘末尾文徵明的花押，乃是一般作品中所見不到的，使得這件尺牘更加的珍貴而值得細細品味。（本篇由張佳傑補述）

文徵明花押

花押的使用早在秦漢便已經出現，然而這種簽名的花押最有名的仍推宋徽宗的天下一人花押，在元代的印章中，留下了更多的花押璽印，顯示這種簽名的小趣味已經廣爲傳泛開來了，雖然正式的作品上必須簽署完整的姓名，但作爲簡單的印記，文徵明的這個花押，仍然是兼具了書家筆法和文字圖案化的特色。不

《進春朝賀詩》

軸 行書 紙本 348.4×105.1公分 上海博物館藏

北宋 黃庭堅《經伏波神祠詩》局部 1101年 卷 紙本 30.4×820.6公分 日本東京永青文庫藏

文徵明傳世行草書作品甚多，王世貞曾因避倭寇之亂，由太倉遷居蘇州一段時間，故與晚年的文徵明有交往，得其墨蹟頗多，因而對其書亦瞭解頗深，嘗云「(文徵明)行筆仿蘇、黃，未及《聖教》，晚歲取《聖教》，損益之，加以蒼老，遂自成一家。」

從「玉殿千官拜冕旒，紫衣京兆在前頭」等句可以看出，此軸可能是文徵明任翰林院待詔時的作品，詩中的「冕旒」兩字指皇上的禮帽和禮帽的前後玉串，嘉靖二年(1526)，工部尚書李充嗣巡撫吳中時，將九試不第的文徵明舉薦於朝。是年四月，文徵明授翰林院待詔，參與編修《武宗實錄》。此詩中充溢著熱烈而森嚴的氣象，同時也流露出他的喜悅之情。

晚年的文徵明，行書開始轉向黃山谷，尤以大字為多。顯然感覺趙孟頫一類的行書不適宜展大，難以充分抒發個人的情性。選擇黃山谷，他的行書風格開始變得奔放豪邁起來，這幅詩軸正是以此種精神取勝的。和山谷大字不同的是起筆，文徵明的起筆露鋒較多，而山谷則藏鋒為多，在結構上，比山谷更為平正、少險絕。

文徵明對山谷的學習，已入化境，但也並非完全一樣，畢竟他骨子裏還有一股江南文人「士氣」。但他卻擺脫了趙孟頫以來秀媚一路的籠罩。為明清大幅行草書的盛行開創了先河。

文徵明是書法史上較為奇特的書家，他的各個書體皆自成一面，師承很明顯，同一書體如行書的大字小字，風格也不一樣，說明也是一立博學多才的多面手。但這也限制

此書是另一件黃庭堅大行書的代表作，比前述《松風閣詩》更為狂放、蒼勁，其大字舒展縱逸之筆劃、體態，像是橫畫的顫筆、左長撇右長捺的筆勢，影響學山谷書風的後世甚巨。此件流傳至明代，沈周、文徵明也是一立博學多才的多面手。但這也限制

了他成為像二王、米芾這樣的大家，因為畢竟他未將自己所學的融成一種獨特的、只屬於自己的風格面貌。(本篇由馬琳著述)

明 祝允明《三體書雜詩》局部 1510年 卷 紙本 行書 28.5×738公分 北京故宮博物院藏

文徵明與祝允明頗有交往。兩人因李應禎(文氏的書學老師、祝氏的岳丈)曾收藏黃山谷書作之故，皆學黃庭堅字。本幅取行書《金陵眺古》一詩局部，是學山谷書風的代表作品之一。像是「綠」、「謝」、「平」、「燕」、「陵」的右捺、「緣」、「鮑」的左長撇，「平」、「燕」橫劃的顫筆，都是來自山谷的影響。祝允明學山谷，再加上自我個性的狂放，故能在其他行草書方面，呈現一己之面貌，如《草書前後赤壁賦》。(慈)

西苑詩十首

萬歲山莊子城東北

大內之鎮山也其上林

木陰翳尤為殊果一

名百果園

玉殿千官拜晃旒紫衣京兆在前驅四
時盛德初臨木先日嚴寒包送牛氣轉
蒼龍當法駕風囘明麻動宸游聖主和
今思行慶次第頌恩下九州

徵明

文徵明《西苑詩》
局部 1536年
行草書 紙本
28.4×447.4公分
北京故宮博物館藏
文徵明寫了許多描
述太液池御苑景致
的詩文，此件行書
作品，書風展現出
另一種不同於山谷
書風的面貌，與前
頁（P4～5）的
《西苑詩》也不相
同。（蕊）

明 沈周《化鬚疏》
局部 約1486年 卷 紙本
28.4×464.4公分 台北故宮博物院藏
吳門畫派之首沈周以畫著稱，書跡流傳較少。沈周書
法以學山谷字聞名，尤以此件爲精彩代表之一，筆力
剛健，氣勢雄強，能得山谷書之神韻。（蕊）

《八月六日書事秋懷詩》

1520年 卷 草書 紙本 26×487公分
上海博物館藏

文徵明的草書作品傳世較少。王世貞曾說其「少年草師懷素」。三十五歲時，他有《賈誼吊屈原賦卷》。直至中年五十一歲時，才有《草書七言詩》這樣的狂草作品問世。

《草書七言詩》內容爲文徵明自作詩《八月六日書事》二首、《秋懷》二首，均見載

於《甫田集》卷八。《書事》詩，係指當時討甯王朱宸濠叛亂一事。朱宸濠，明太祖第十六子權玄孫，於弘治中襲封甯王，黨羽眾多。甯王曾派使貽書幣聘文徵明、唐寅等人，文氏辭病不就。時武宗專事遊獵，不理朝政。甯王禮賢下士，籠絡人心，圖謀篡奪

王位。後朱宸濠敗事，文徵明悠然事外，令人敬佩其才識。

本卷作品在「使轉」上運用較好。唐孫過庭說：「草乖使轉，不能成字。」「使轉可謂草書之靈魂，「使轉」須有筆（即留得住筆）否則必失之澆薄輕滑。此書無處不使轉，但即使在「噴發」之際，文徵明也並非一味使氣，而致得意忘「形」。

在用筆方面，此卷筆硬墨枯，多用中鋒，輕逸圓轉，筆筆見筋，顯得強勁有力。行筆有籀篆意，但沒有「鼓努爲力」的弊病，而在力的使用上卓有餘裕，故字字神采飛揚。文徵明在運筆時，能提輕按重，轉折呼應。雖變化多端，但不狂怪，無出格之處。這也正是懷素書風的特點。

作品中字形大小錯綜，用墨虛實互見。大草強調製造矛盾，又解決矛盾，故字形大小的錯綜也成爲得力武器，「狀如運算元」的字法，楷書尚不能容忍，何況草書呢？此卷字形大小相參、正欹錯落，對比極爲誇張，洋溢著濃烈的浪漫主義氣息。而其墨色上枯濕的強烈對比使作品實中有虛，虛中存實，虛實相映。《草書七言詩》中字與字之間上下左右牽絲映帶，連綿繚繞，生動多姿。如此使整幅作品婀娜跌宕，奔放流暢，大氣磅礴，渾然天成。

文徵明此卷作品，繼承了懷素用筆用墨、結字等方面的很多特點，然而一味「學古」，自己的個性風格卻少有顯現。

唐 張旭《古詩四帖》局部　紙本　29.5×195.2公分
遼寧省博物館藏

張旭，字伯高，唐代蘇州吳人。官金吾長史，世稱「張長史」。此草書縈回連綿，氣勢激越，創造了晉唐以來前所未有的草書風格。古唐文宗時詔以李白詩歌、裴旻劍舞、張旭草書爲爲「三絕」，對後世影響很大。從上圖可見，文氏也繼承了這一書風。

唐 懷素《自敘帖》局部　777年　紙本
28.3×755公分　台北故宮博物院藏

此帖廿一百二十六行，開首六行早損，現行本爲宋代蘇舜欽所補書。這是懷素的代表作，也是書法史上成就最高的狂草作品之一。其點畫布白，使轉連斷，皆有法度可尋。可謂狂而不妄，放而不亂。如乾隆皇帝所評，「豪邁中淳穆之氣，此其所以神也」。

《草書千字文》

1529年作　草書　紙本　36×446公分

明 宋克《急就章》局部　1370年　章草書　紙本
20.3×342.5公分　北京故宮博物院藏

此作是宋克四十四歲時臨皇象的得意之作，但與皇象書風又稍有不同，給人以活潑清新、熱情奔放的感覺，筆劃粗細變化強烈，富有感染力。正因為其書作鋒芒畢露，精神外耀，故有「波險太過，筋距溢出，遂成佻下」之說。

明 文徵明《洛神賦》局部　1527年　卷　行草書　紙本
北京故宮博物院藏

此件與本卷《草書詩》書寫時間相當，經「大禮議之爭」後，漸生歸意，1527年春歸里，浸心於書畫創作，卷末言「燈下漫書」，可見為隨意的心境下抄錄《洛神賦》此件書作，但是相較於《草書詩》，氣勢的奔騰，此作從行氣間可感受其筆下的恬靜。（蕊）

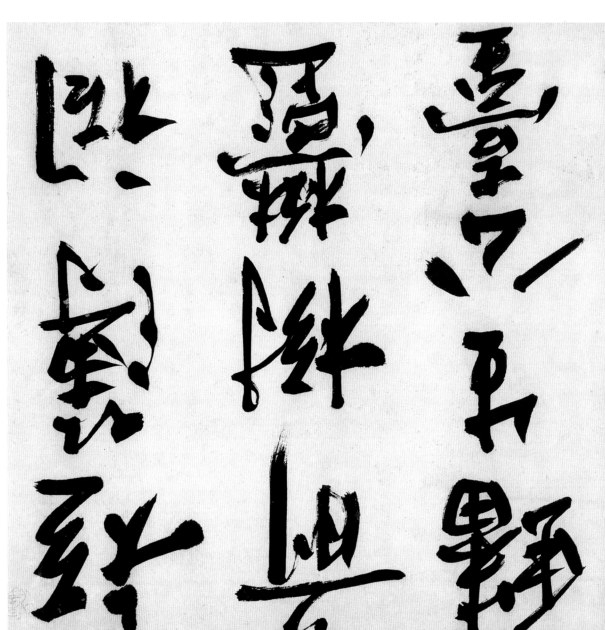

《赤壁賦》

行草書赤壁賦

嘉靖 1534年　紙　卷　全幅 41.8×574.3公分

法的運用在文氏此作的結體上也表現得淋漓
盡致，它處處反疏爲密，密者反疏之，造成
斂中有縱，緊中見鬆的特殊表現效果。因此
形成了《行書遊虎丘詩卷》中宮收縮而四周
放射的特殊形式感，人們稱此爲輻射式書
體。

此卷是以氣勢取勝，一點一畫不計工
拙，如「風舞瓊花，泉鳴竹澗」（陶宗儀《書
史會要》評文氏大書句），大有「眞力彌漫，
萬象在旁」的氣派，給人以一氣呵成的感
覺，從中可以感到文徵明在寫這幅手卷時的
激情。

明 李應禎 《致惟顒劄》 行書　紙本　23.3×34.3公分

北京故宮博物院藏

李應禎（1331～1493）初名甡，一名維熙、維熊。以
字行，更字貞伯，號范庵。長洲（蘇州）人。博學好
古，擅長楷行草隸書，正書學歐顏，篆楷亦俱入格。
文徵明曾從他學書。此帖是李應禎所書信劄，運筆自
如，筆筆不虛，工穩遒勁。文氏便受此特點影響。

《太上老君說常清靜經、老子列傳》

合冊 分別局部 分書於1537、1538年 楷書 紙本 每頁20.9×11公分 天津藝術博物館藏

長洲文徵明寫像

太上老君說常清靜經

老君曰大道無形生育天地 大道無情運行日月大道無名長養萬物吾不知其名強名曰道夫道者有清有濁有動有靜天清地濁天動地靜男清女濁男動女靜降本流末而生萬物清者濁之源動者靜之基人能常清靜天地悉皆歸夫人神好清而心擾之心好靜而欲牽之常能遣其欲而心自靜澄其心而神自清自然六

《太上老君說常清靜經》、《老子列傳》合冊首頁為工筆水墨老子像，題蠅頭小楷一行：「長洲文徵明寫像」。合冊用紙係「金粟山房藏經紙」，乃浙江海鹽金粟寺內抄《藏經》用紙，由歙州特製的一種具有濃淡斑紋的蠟黃箋紙，亦名「金粟箋」，其特點是：質地硬密，光亮呈半透明，防蛀抗水，顏色鮮美，雖歷久遠，猶如新製，故頗名貴。

清陳日霽云：「小楷書極不易工。晉惟右軍父子，唐惟虞、褚、鍾紹京，宋代無人，元則趙松雪、俞紫芝，明則文衡山、薛明益可稱專門。俞、薛結體雖工，未能擺脫習氣。」（《珊網一隅》）陳氏所述，比較平允。

文徵明楷書，就是從鍾繇、二王、虞、褚、趙等而來。他八十歲以前的小楷寫得確實好，綜觀整個明代，無人能與之媲美。文氏嘉靖十六年書《太上老君說常清靜經》時六十八歲，嘉靖十七年（1538）書《老子列傳》時恰好六十九歲。此書可謂：「八面觀音，色相具足。」

文徵明小楷大致可分為兩種類型，一種是學二王的，結體全為二王小楷法式，筆法秀麗靈動，變化較多。另一種是學鍾繇的，結構平正精密，有隸書風味，但筆法比鍾繇勁利。有時還使人覺得近似於元代倪雲林題畫的小字楷書，只不過沒有那麼強烈的隸書意味。《太上老君說常清靜經》、《老子列傳》合冊接近於上述第一種風格。

此外，合冊還更多傳承趙氏小楷的特點。文徵明習趙書可以假亂真，他補寫趙孟頫的《及箬峯》，用筆和結構皆以趙體。但此

老子列傳

老子者楚苦縣厲鄉曲仁里人也姓李氏名耳
字伯陽謚曰聃周守藏室之史也孔子適周將
問禮於老子老子曰子所言者其人與骨皆已
朽矣獨其言在耳且君子得其時則駕不得其
時則蓬累而行吾聞之良賈深藏若虛盛德容
貌若愚去子之驕氣與多欲態色與淫志是皆
無益於子之身吾所以告子若是而已孔子去

自王英去後兩記永差寄書計並上徹
尊覽比沙春和伏惟
台歷萬福荊妻思聽之深每形夢寐惟
長者字愛之情不殊此也屏比以來所苦多疾
安平之日曾不能洽月百事廢置今秋應試
此體力止之恐又是靈名石故事耳素何此月
二十六日寅時生〔男子〕每記
此俱安雅窮人多累忘是以屬目前失女之悲
恐
長者欲知報此附報舍親柳勉子誠未中
州買賣索書進
詡欣以瀆
開卿為上舍子學之兄相見之次乞
賜青目餘惟
遠道千万自愛不備
三月晦日子清　璧拱首再拜上

冊與趙孟頫小楷相比豐腴有餘，骨力不足。

此幅楷書在取勢上還是以趙氏的小楷為基調。把趙氏小楷的內緊外鬆演繹的淋漓盡致，顯著的筆劃如捺畫、橫畫，皆取橫勢，一些字形呈扁平狀，這也是趙書小楷的特點，可斷言此作並非文氏真正成熟時期的風格，但卻是他走向成熟之路的重要一步。

元　倪瓚《竹石喬柯圖》
軸　紙本　水墨　82.8×39.8公分　上海博物館藏

倪瓚，字元鎮，號雲林子、雲林生，又人常稱其為「倪迂」，無錫人。雲林工山水，被稱為「元四家」之一。觀其畫心右上自題，書法妍潤，多出波磔，饒有隸意。此作作筆致輕鬆，節奏明快，深得古淡天然之神韻。文徵明之《太上老君說常清靜經、老子列傳》也近乎這一書風。

林山水多寂靜，用筆中鋒與側鋒交替，用墨則枯淡。

風。

文徵明《小楷書致吳愈札》之一　1499年　冊頁　紙本
22.7×26.7公分　北京故宮博物院藏

此為文氏書札，前札字體結構頗為修長，有歐虞之風；後札字體結構頗為平正，略帶倪雲林小楷的味道。因多側鋒行筆，故鋒芒多露。有關文氏小楷，其子文嘉曾於徵明重要書作《四體千字文》後跋云：「小楷本於黃庭、樂毅，而溫婉典雅，自成一家，虞諸而《下弗論也》。」不過，文氏所刻《停雲館法帖》乃於嘉靖十六年（1537）始，第一卷即收入晉人王義之《黃庭經》、《樂毅論》、歐虞、顏柳等名帖。這兩件作品，雖稍早於《四體》，但再觀其主持編刻的《停雲館法帖》所收入的名帖，其書作觀念或風格多少也受到影響吧！（蕊）

《行書贈朱進泉詩》

軸　紙本　180×98.3公分
首都博物館藏

文徵明的文人形象，是形塑他崇高書壇地位的重要因素之一。因此，他在野不得志的特殊身份性格，似乎也或多或少地幫助他引領風騷。

去過蘇州的人便會知道，這種一百八十公分高的巨軸在蘇州的庭園中是完全顯得格格不入的，然而，文徵明的巨幅立軸，卻是他極為特出的作品風格，受到各地來的文人的青睞，據石守謙教授的研究，文徵明的大字立軸大量地出現在他自北京歸來之後。我們可以想像得到天子腳下的高衙府邸，才具有懸掛此類巨軸的空間，因此，這種作品尤其具有朝野間文人與廟堂作品尤其能夠勾起文人與廟堂、朝與野間的微妙關係。而文徵明也特別喜愛書寫他在擔任翰林待詔時所作的詩作來贈與友人或遠方前來拜訪的文士。

這類的詩的內容有許多是描述北京皇家的朝儀，或者是他記錄在朝時的點滴。對於未能出仕的文人騷客而言，能夠得到文徵明手書的此類作品，不但是得到了文壇領袖的許獎，也可稍慰科舉不如意的落寞。

書法立軸的出現大約是在南宋末期，目前所知最早的書法立軸可能為南宋吳琚的行書七絕詩軸，元初鮮于樞便以書大字立軸聞名於世，而目前大都會博物館亦存有一件趙孟頫所書之立軸。文徵明的行草書書法受到趙孟頫影響甚巨，而他的大字，則是明顯地受到鄉前輩沈周的影響，踵隨黃庭堅的結字與筆法。

明 沈周 《題林逋手札》 第一帖 冊 紙本 30×36 公分 台北故宮博物院藏

我愛翁書得瘦硬雲腴濯盡西
湖淥西臺少肉是真
數行清瑩含冰玉宛然風節溢
其間此字此翁俱絕俗開緘見
字即見翁五百年來如轉燭
可憐人物兩相求落我掌中珠
有足水邊孤墳我曾拜主塋
烟荒骨難肉當時州吏歲旁問
于今祀典誰登錄翁固不愧知
我悲耶對湖山歌楚曲我謌湖

沈周是文徵明的畫學老師，但文徵明的書法也受到他很大的影響，我們從他們兩人皆在黃庭堅的書體風格上下過功夫就可以一目了然。然而，沈周特別喜愛的是黃庭堅整肅的行楷書，沈周的這件題跋寫來特為輕盈活潑，使轉之間筆法也較跳動可愛，顯示出他已十分熟悉而能自由發揮。文徵明將黃體與趙體相互融

下圖：北宋 黃庭堅 《經伏波神祠詩》 局部 1101年 卷 紙本 30.4×820.6公分 日本東京永青文庫藏

明代中葉吳地書人對於宋人的喜愛，使得宋人的韻味再度得到了高揚，黃庭堅的行楷，用筆艱澀，處處中鋒，著力萬鈞，而結字上，特求在線條中以搭架的方式，建構行間字裡的穿插，別有意趣。文徵明的大字中融入了黃庭堅的筆意，因而消去了趙字柔弱圓滑的

經伏波神祠
蒙蒙篁人
下有路上壺
頏漢墨
磨鵰關
巔溪霧

詩贈近泉朱大人先生

階下靈泉玉百尋碧波不動靜沉、寧

雲共說源流遠瀹物還看麗澤溪萬

里青天涵太極一泓秋月洗塵心就中

別有悠然在行見凌宵作傅霖

前翰林院待詔長洲文徵明書

在以王羲之為宗行楷書的傳統中，向來
則一轉而為黃庭堅滯澀而整體結構交錯的塊
是追求流美的風采，而不是在視覺的震撼力
面藝術，這種作品的出現，不但是文徵明學
上與草書或碑體一爭高下的，文徵明的本體
古的實際應用，更證實了書法作品在社會結
行草是構築在融合了康里子山的銳利筆法以
構中發揮了作用重要的一環。（本篇由張佳傑
及趙孟頫的穩重柔美之中的。書寫大字時，
補述）

赤壁後賦

是歲十月之望步自雪堂將歸於臨皋

二客從余過黃泥之坂霜露既降木葉

盡脫人影在地仰見明月顧而樂之行

歌相答已而嘆曰有客無酒有酒無肴

月白風清如此良夜何客曰今者薄暮

舉網得魚巨口細鱗狀如松江之鱸顧

安所得酒乎歸而謀諸婦婦曰我有斗

酒藏之久矣以待子不時之需於是攜

酒與魚復遊於赤壁之下江流有聲斷

岸千尺山高月小水落石出曾日月之

幾何而江山不可復識矣予迺攝衣而

上履巉巖披蒙茸踞虎豹登虯龍攀栖

鶻之危巢俯馮夷之幽宮蓋二客不能

嘉靖十八年（1539），文徵明於烏絲方格內寫蘇軾《後赤壁賦》。款下鈐白文「徵仲印」，朱文「衡山」印。卷首押角鈐「文徵明印」，卷後有明王穀祥、彭年、歸士純、張天麒跋，並附陸治所補《赤壁圖》。此卷結體秀密，用筆精意，一絲不苟。筆法極其精熟，鋒芒所到，神氣活現。靜心觀賞每個字的體勢，無不具有玉質仙骨之體態、超塵出世之豐神。

文氏楷書學二王，兼得褚遂良筆意。用筆有內擫、外拓二法。所謂右軍（王羲之）內擫，大令（王獻之）外拓。內擫精斂，外拓華滋。轉角處內擫以頓折爲主，外拓以提轉鋒爲主。文氏此卷多用外拓法。如「自」、「月」、「白」、「清」、「客」、「酒」、「而」等。用筆取勢有一拓直下（﹦）和非一拓直下二法。非一拓又分相向「()」、相背「)(」兩種。《後赤壁賦》以相背爲主。如「非」、「日」、「問」、「草」等字。

楊夢羹說：「文衡山書，當時極珍，近聲價漸減。說者曰：『文衡山書，學子昂，愈傳愈失眞。』今右軍帖具在，子昂何曾分毫似右軍？徵仲何曾分毫似子昂？」（見《岱宗小稿》卷6）文徵明的小楷書到六十歲以後，形貌誠如楊夢羹所說，已漸不能辨別是臨仿何人書法，他已是達到了汲取諸家之長，融會成自己面貌，不再如李應禎所說：「只是他人書」了。文氏寫《後赤壁賦》時六十九歲，從此卷可看出他學王羲之《黃庭經》和褚遂良《雁塔聖教序》而轉化爲自己風格特徵的蹤跡。這正是文氏「學古而化」約高明之處。

所止而休焉時夜將半四顧寂寥適有
孤鶴橫江東來翅如車輪玄裳縞衣戛
然長鳴掠余舟而西也須臾客去予亦
就睡夢一道士羽衣翩躚過臨皋之下
揖余而言曰赤壁之遊樂乎問其姓名
俛而不答嗚呼噫嘻我知之矣疇昔之
夜飛鳴而過我者非子也耶道士顧笑
予亦驚寤開戶視之不見其處
嘉靖己亥秋七月廿又三日徵明書于
玉磬山房之北牖

山高月小水痕收二客相從夜
泛舟此際雄心無限卬一聲孤
鶴滿江秋　穀祥題

後赤壁賦後跋　王穀祥題識

釋文：山高月小水痕收。二客相從夜泛舟。此際雄心無限思。一聲孤鶴滿江秋。穀祥題。

王穀祥（1501～1568年），字祿之，號西室，吳中人。書畫學文徵明，尤擅花鳥、篆刻。

明　祝允明《前後赤壁賦》局部　卷尾　狂草　紙本

31.3×1001.7公分　上海博物館藏

《前後赤壁賦》，在中國文學史上頗負盛名。後世文人書家像是趙孟頫、文徵明、祝允明、董其昌…等喜寫此賦，一方面因此賦由才氣縱橫的東坡所作，另一方面東坡作賦乃正逢其遭誣謫居黃州之際，故藉此一抒己意。祝允明這件狂草，洋洋灑灑，最後數句「客愛予書。又愛蘇賦。蘇固余愛。而辭賦亦有說也。」亦透露出書寫者的動機與心情。明日語客云。狗客。蛤蝰炎氣。明日露出狗客者的動機與心情。此幅書風也受到山谷草書的影響，像是「也」、「爽」等。（蕊）

文徵明《赤壁賦》局部　卷　行草書　紙本

文氏寫有很多《赤壁賦》，且以行書爲主，楷書較少（見後面賞析）。這幅作品給人以清雅醇和之感，也體現了其文人「士氣」與隱逸之風。用筆深得智永精髓，豐腴遒勁而含蓄；結體清俊收斂，以骨力見長；章法上，字距間緊湊，上下字筆短意連，顧盼生情。

赤壁賦
壬戌之秋七月既望蘇
子與客汎舟遊於赤壁
之下清風徐來水波

《四體千字文卷》

1542-1548年　紙本　26.7×66.1公分×4

台北故宮博物院藏

此卷後有文嘉題跋云：「右四體《千字文》，皆先君眞跡。先君少以書法不及人，遂刻意臨學，篆師李陽冰，隸法鍾元常，草書兼撫諸體而稍含晉度……此本皆晚年筆，而用筆精妙無一滲露，由於功深力到，故神運所至，不以老少異也。今日偶觀，因摧淚識此。」四體《千字文》分別作於七十三歲、七十五歲、七十六歲和七十九歲，歷時七年乃成，書體依序爲楷、草、隸、篆。在完成最後一幅篆書時，文徵明於附識中，流露出了對書寫四體千字文的厭倦之意：「比歲子春以尺素索余書四體千文，余素憚煩於此，

文嘉題跋云：「右四體《千字文》，皆先君眞跡。先君少以書法不及人，遂刻意臨學，篆師李陽冰，隸法鍾元常，草書已厭煩了，尤其是篆書千文。因爲他爲子春徵明成就最高的書體，此幅小楷受王字小楷的影響較重，點畫之間無不透出晉人風度。從起筆到收筆，無一筆懈怠，筆筆到位，字字精緻，堪稱佳作。

文徵明的入室弟子陸師道跋云：「此一《千文》而備四體，種種入神，尤窮變盡態之

而辭之不獲。勉爲書之，凡七年始完。不唯的。楷書可謂是文徵明的擅長書體，一直到去世都在用楷書爲別人寫墓誌。小楷也是文徵明成就最高的書體，

草書主要取法章草體，文徵明一生很少用章草創作，所以和楷書相比稍顯吃力，但文徵明對於章草的理解還是很純正的，草而不亂，草而不急，是其成功之處。

隸書也是文徵明書法較薄弱的環節，主要是取法不高，文徵明的隸書取法鍾元常《受禪》，實乃有悖於「取法乎上」之理，但在明代隸書式微的背景下，能有此作也當有稱道之處。

篆書是文徵明最不願意寫的書體，在傳世的作品中除了千字文用篆書，其他很難再覓文徵明的篆書了。文氏篆書取法唐人李陽冰，但在結構上不如李陽冰成熟，用筆乏於沈著，無遒勁爽堅之氣，有畫字之嫌。

總的來說，文徵明此幅四體千字文，歷時七年而成，也算是對他的一種考驗，近八十的高齡作此書，實屬不易，令人嘆服！

極者」。可見他對此卷之眞而精的評價是很高文》，皆先君眞跡。先君少以書法不及人，遂戊申，徵明。」可見他對書寫四體千字文確已厭煩了，尤其是篆書千文。而把篆書拖了七年之後才完成，又文徵明在七十九歲那年，至少在四月、七月和八月連作了三幅楷書千文，而未作篆書千文，故他對篆書千文的厭煩已很明顯了。在見於各種著錄的文徵明所作千字文本中，也是篆書最少。

魏 鍾繇 《賀捷表》

鬱岡齋帖　疑唐摹本　24.6×27.2公分　日本東京書道博物館藏

此賀捷表爲鍾繇上表子太祖曹操稱賀擊敗關羽。文徵明四體千字文後有其子文嘉所跋，提及其父親「篆師李陽冰，隸法鍾元常」。鍾元常即鍾繇，以溫潤的隸書著名。（蕊）

唐 智永《真草千字文》局部　冊　紙本　24.5×10.9公分　日本私人收藏

根據文徵明《莆田集》卷二十一的記載，與台北故宮《四體千字文》的文嘉題跋得知，文徵明寫千字文，乃宗於唐代智永與元代趙孟頫。智永，為王羲之七世孫，其書自有二王逸氣，此件千字文，雖非當時文徵明家藏的

石刻版本，但仍可加以參考對照。（蕊）

明 吳寬《種竹詩》局部　1494年　卷　紙本

上海博物館藏

吳寬是文徵明從學詩文的老師，亦善書，書學東坡書風。此件《種竹詩卷》字體如蘇字左傾，豎劃多上瘦下肥，結構緊密，四平八穩，有溫潤的氣質。文徵明從學共間，書法雖非直接受學吳寬，但因長年往來，吳寬的書風影響，應多少植入文徵明的書法中。（蕊）

少攜筐驪雨僕藜林夏半
敢葉稀新箏鐵二簪琢
玉雨餘蕉砌更房尋土潤
長鏡還易厭 入門便作

唐 李陽冰《三墳記》局部

767年　拓片　篆書　152×131公分　北京故宮博物院藏拓本

李陽冰，字少溫，唐代篆書家，《三墳記》為李曜卿兄弟三人墓記，李季卿撰文。

此為唐大曆二年（767）碑。李陽冰篆書。書宗秦李斯，功力深厚，但無重大突破。文徵明篆書之《千字文》便頗似李陽冰此《三墳記碑》。

元 趙孟頫《真草千字文》冊　紙本　24.7×25公分

北京故宮博物院藏

趙孟頫是繼智永以後，寫千字文著名的，而文徵明寫四體千字是受到趙孟頫的影響。趙孟頫之書法，結字方平寬闊，行書清麗，草書韻律和諧，風格相當穩健。（蕊）

《小楷醉翁亭記》

局部 1551年 紙本 楷書 53.5×28.6公分 台北故宮博物館藏

《小楷醉翁亭記》，文徵明八十二歲時作。文徵明學「二王」功夫非常扎實，他確實學到了晉人小楷的風骨。由於文氏的小楷取法廣泛，以致晚年小楷難以辨別是臨仿哪家，他汲取眾家之長而顯示出自己的風格。亦如謝肇浙所評：「古無真正楷書，即鍾、王所傳《薦季直表》、《樂毅論》，皆帶行筆。洎唐《九成宮》、《多寶塔》等碑，始字畫謹嚴；而偏肥偏瘦之病，猶然不免。至國朝文徵仲先生，始極意結構，疏密勻稱，位置適宜……文徵仲得筆法於康里子山，而參以松雪。亦時為黃、米二家書，即山陰在世，亦當虛高足一席。」（見《五雜俎》卷7）

文氏晚年致力於小楷的創作，且逐漸擺脫趙孟頫書體的框限。字體逐漸成方形，用筆上增加了肯定、含蓄，在結構上增加了勢態，並非四平八穩，加上晚年的小楷融入北碑的用筆，愈加顯得老辣蒼勁。

《醉翁亭記》書風挺拔俊秀，是文徵明晚年一改早年纖弱秀美的藝術風格，是碑帖相容，是文徵明晚年的代表作品之一。然此作瑕疵在於：用筆上提按變化不大，線條過於平板，與其他小楷作品相比藝術性較差。

署款為「嘉靖三十年辛亥七月二十四日，長洲文徵明書於玉磬山房，時年八十有二。」文徵明晚年小楷署款均較詳實，這為後人的考證帶來了極大的方便，從《醉翁亭記》已很難看出其師承關係，可見文氏晚年的小楷已入化境。「無法勝有法」、「人書俱老」，可謂然矣。

文徵明《小楷書歸去來兮辭頁》1551年 冊 紙本 13.7×16.1公分 北京故宮博物院藏

這是文氏與書《醉翁亭記》同年的另一件小楷書作，同樣是演自晉人、歐虞一脈之秀長道美，卻更發健勁沈穩的小字功力。（蕊）

元 趙孟頫《老子道德經卷》局部 1316年 紙本 24.3×153.3公分 北京故宮博物院藏

從趙氏大量的經文中，一方面可看到元初佛教、道教的盛行，並且一部分是應帝王之命抄寫的；另一方面，趙孟頫一生以佛、道尋求超脫的精神世界。作品反映了其小楷「縝密」、「飛動」兩大特色。文氏早年楷書便是在這一基礎上發展的。

明 唐寅《落花詩稿》局部 卷 楷行書 紙本 25.1×649.2公分 美國普林斯頓美術館藏

唐寅（1470～1523）與文徵明同年，少時才氣縱橫。在繪畫上與文徵明、沈周、仇英並列「明四家」，文學上與文徵明、祝允明、徐禎卿並列「吳中四才子」。書法的傳世作品較少，其書學以唐代李邕、代趙孟頫的書風為主，此件作品顯受趙體的影響較大。在唐寅的書法與文徵明相較，以行楷見長，也相當符合其瀟灑風流的性格，同時相較於文徵明精確、細緻、挺拔的小楷書，亦透露兩人性格上的差異。（蕊）

北宋 歐陽修《行書灼艾帖》 紙本
25×18公分 北京故宮博物院藏

歐陽修（1007～1072），字永叔，號醉翁，晚號六一居士；吉州廬陵（今江西吉安）人。是北宋著名的文學家、政治家、史學家，品行高潔，樂於提拔新人，像蘇東坡就是經他提拔賞識，而名動京城的。《醉翁亭記》就是他的著名文章之一，備受歷代文人的喜愛。其書法深受唐代歐陽詢、顏真卿兩家的影響，但又有宋代書風審美的意趣及自我風格。（洪）

《行草書詠雜花詩十二首》

1558年 紙本 行草書 26.6×390公分
上海博物館藏

文徵明時年八十九歲，作品蕭散流暢，充滿朝氣，全無衰老頹敗之筆。他的行草書較之趙氏已略有恣放，但總體上仍以平和為特徵。黃佐在《衡山文公墓誌》中也曾記敘：「蓋公於書畫雖小事，未嘗苟且，或答人簡箚，少不當意，必再三易之不厭，故愈老愈益精妙，有細入毫髮者。或勸其草次應酬，曰：『吾以此自娛，非為人也。閑則為之，忙則已之，孰能強予耶？』」這種一絲不苟的性格使他的行草書用筆、結字都控制得相當準確而適度，因而與祝允明相比，其藝術個性要穩定得多，同時也因此而顯得風格不夠強烈。

《寶迂閣書畫錄》卷一錄：《詠雜花詩十二首》行書律詩十二首。梅花、紅梅、臘梅、桃花、梨花、楊花、瑞香、百合、玉蘭、梔子、芙蓉、末首水仙，漏寫題目。款曰：「右《雜花詩》十二首，皆余舊作，今無復是興也。暇日偶閱舊稿，漫書一過。戊午冬日，徵明時年八十有九。」舊紙禿毫，書法古致錯落。

王世貞曾說：「（文徵明）行筆仿蘇、黃、米及《聖教》。」而其子文嘉也說：「公（徵明）平生雅慕元趙文敏公，每事多事之……始以規模宋元之撰，既悟筆意，遂悉棄去，專法晉、唐。」文徵明中晚年書風以王羲之為主幹，彙以蘇、黃、米、趙的筆意，形成自己清勁秀麗、古健遒偉的風格面貌。

從作品整齊、嚴密中不難看出文徵明純熟的書藝。文徵明書此卷時已是暮年，也是書家藝臻完美的成熟時期。從筆觸上看，他是用硬毫書寫的，筆劃清勁秀美、流暢圓熟，轉折勁挺，頗具《聖教序》的神韻，結體茂密緊湊。章法上下貫通，有條不紊，字與字之間很少連筆而行氣完足，隨心所欲，信筆揮灑，燦然紙上，可見文徵明書法功力的深厚。

《詠雜花詩十二首》及配圖《行草書尺牘》等小行草作品，兼得其小行書之精妙與草書（如前《草書七言詩》）之磅礴，在其傳世作品中較為優秀。這客觀上對其往後的書家影響很深，其中後學陳淳便是在這一基礎上發展的。

明 陳淳《白陽山詩》1545年 軸 紙本 29.6×393.5公分 天津市藝術博物館藏
其行草書用筆受文徵明影響，風格近似於祝允明的奇縱。書作圓潤清媚，無纖毫刻意做作。其狂放的行草書對於晚明浪漫書風的興起，有著先導作用。

《行草書詠雜花詩十二首》局部

梅花

上圖：文徵明《行草書尺牘》紙本

從作品上看似乎用短穎硬毫書寫，筆劃剛健。結字精嚴，字勢顯得十分精熟。然此作缺點在於字的體勢過於平正，這可能與文氏根深蒂固的儒家「中庸」思想有關，在這種思想下，文氏既無六朝人的超脫，也無唐人的宏遠，也無宋人的奔放，這便形成了其含蓄、平和、唯美的性格特徵。「書如其人」，此作在恬美圓活中略顯平淡。

29

獨特的藝術風格

文徵明的書法自青年時代受到李應禎、沈周、吳寬的影響，但其並不追蹤時人，而從宋元上溯晉唐。中年以後，文徵明已是一位各體兼善的書家了。文徵明自辭官以後，以書、畫、詩、文爲生，實質上成了一位職業書畫家，但他自戒書畫「生平三不肯應，宗藩、中貴、外國也」。唐王曾以黃金數笏求獲徵明畫，徵明堅拒不納，就連嚴嵩這樣高位的達官拜訪他，也不回拜。外國貢使途經蘇州，每每以不得其書畫而恨。他孤芳高潔的崇高品德，在當時很得文士敬重。所以文徵明絕意仕途後，也走上了與其師沈周一樣的隱逸道路。

文氏獨特藝術風格的形成正是在這坎坷的經歷、中庸的思想影響下產生的。王世貞

文徵明《湘君湘夫人圖》1517年 軸 紙本 設色 100.8×35.6公分 北京故宮博物院藏

文徵明書法，後世公認其小楷最佳，筆畫精巧細緻。在其繪畫作品當中，亦可窺得書法用筆功力的展現。這件作品文徵明畫得很早，約於四十八歲，取材自《九歌》之湘君、湘夫人篇章，畫中人物裙襬用筆細若游絲，整體服衫設色精工。畫心上方有徵明所題錄《九歌》文字、左下方親自署款，此處小楷字有倪瓚的味道，相當清麗遒勁。整幅空間經營相當謹慎、舒徐，這種空間感在其書法作品的字體、行間的布白方面，相當雷同。（蕊）

在論及文氏的書法時曾說過：「於整栗遒勁中，不失虛和舒徐意致」（《藝苑厄言》）。這本是針對王氏所看到的文徵明所書的一本《千字文》而言的，但也完全適用於文氏的整個書法。

所謂「整栗遒勁」即是有嚴整、肅然、剛勁有力的結體與用筆之意。在這方面，文氏明顯受歐陽詢、蘇軾、黃庭堅、米芾的影響。因爲這些書家都結體嚴密，同時用筆又有「險勁」、「勁利」、「蒼勁」、「雄健」等顯著特色。所謂「虛和舒徐」，就是整幅的章法與用筆看去有一種飄逸柔和、從容自然的意味。在這方面，文氏受到鍾繇、二王、智永、趙孟頫、倪瓚的影響。因爲這些書家以「雍容」、「典雅」爲顯著特色，有一種含蓄蘊藉的風神。他們的字結體也嚴密，但更強

調一種不經意的天然韻味。歷來不少書家，或向「整栗遒勁」方面發展，或向「虛和舒徐」方面發展，而文氏小楷則將這兩方面錯綜起來，形成了兼具兩種傾向的風格。這可能與文氏「和而介」的中庸思想有關。「介」表現爲其性格耿直剛正，因此其書法總是產生剛勁銳利之感，多有頓挫、時露鋒芒。不像趙孟頫那樣，處處出以輕柔圓渾的中鋒。在這方面，文書與趙書顯出了明顯的區別。但在另一方面，文氏又不走向如蘇軾那樣地蒼勁，黃庭堅那樣地勁利，米芾那樣地雄健，而仍然繼承從二王、智永到趙孟頫的「虛和舒徐」的風神。注意求得一種婉和流利的格調。這又是同文氏思想性格的「和」的方面，即主張「溫厚和平」的方面相聯的。

文氏書法的這一基本的、重要的特色，最爲清楚地表現在他的行書中。如《行書遊虎丘詩》，即兼具我們上述兩個方面的特點，而區別於其他書家的作品。

文氏的草書亦然，但相對於其行書，大字草書顯得更強調氣勢勁健的一方面，受蘇軾、黃庭堅、米芾、張旭、懷素的影響較多，尤以黃庭堅的影響爲大。但此勁健仍有節制，不失「虛和舒徐」意致。如前所賞析的《草書詩》。

其小楷享有很高的聲譽，且八十歲後仍能作小楷，這在書家中是不多見的。文氏小楷如前文所述分兩種類型，即一種學二王的，如《後赤壁賦》、《太上老君說常清淨經》、《老子列傳》合冊；另一種是學鍾繇

的，如《小楷諸葛亮出師表》。

王世貞在論文氏的書法時所說的「整栗」「遒勁」的「遒勁」，在明代書風中有很重要的表現，不少書家是力求「遒勁」的，文氏好友祝允明便如此。這是明代書風的一個重要方面，因此文氏之作一看即知是明代書風下的作品。但文氏書法在「遒勁」之外又有「整栗」與「虛和舒徐」的顯著特點，這也是他不同於包括祝允明在內的其他書家的。

文徵明的書法之影響

文徵明一生沉浸於詩、書、畫中，與祝枝山、唐寅、徐禎卿並稱吳門四才子。以詩、書、畫專長而論，書之祝枝山、畫之唐寅、詩之徐禎卿似均在文徵明之上，而獨文徵明則三者均長。所以王世貞於《文先生傳》中云：「吳中人於詩述徐禎卿，書述祝允明，畫則唐伯虎，彼自以專技精詣哉，則皆文先生友也……文先生蓋兼之也。」就影響而論，沈周是吳門資格最老的畫家，是吳門派的奠基人，但真正將吳門派發揚光大的則是文徵明。文氏四十歲時，其師沈周仙逝，五十六歲時祝允明亦逝。故其四十歲後執吳門畫壇，五十六歲執吳門書壇，因此他對吳門書壇、畫壇的影響最深、最廣。

《明史》〈文苑傳〉云：「徵明主風雅數十年，與之游者王寵、陸師道、陳道復、王穀祥、彭年、周天球、錢穀之屬，亦皆以詞翰名於世。」文徵明長壽，又德高望重，因此，「藝文佈滿海內外，家傳人誦」。聲名之大，其時無出其右。

值得一提的是，將「吳門派」取而代之的「松江派」的代表人物董其昌，也受文徵明的影響很大。他曾說：「集其大成，自出機抒，再無四年，文、沈二君不能獨步吳矣。」（見《畫旨》）從中看出董其昌要超過文、沈二人的決心。文徵明在筆墨形式趣味的探求上對董其昌的影響最大。董其昌在《畫旨》中提到：「以境之奇怪論，則畫不如山水；以筆墨之精妙論，則山水絕不如畫。」文徵明的繪畫十分重視畫面的形式結構，將自然的山水進行一定的誇張、變形，賦予畫面較強的裝飾感。文徵明擅長處理墨色的濃淡變化組合，董其昌將其充分吸收，融合其他技法，轉化為自己的特色。

文徵明的追隨者，在當時主要是三吳、太倉、常熟、嘉定、無錫等地區的書畫家，並涵蓋松江、南京、泰州及浙、閩一帶。文徵明的書法，在當時不僅名動海內，而且傳及海外諸國如日本、朝鮮。朝鮮中期前，大抵為趙孟頫書風之一統天下，文徵明書法傳入後，朝鮮書壇亦出現學習文徵明的傾向。

閱讀延伸

劉瑩，《文徵明書畫藝術研究》台北：蕙風堂，1995。

王偉林，〈文徵明書論選注〉《中國書法全集 50 文徵明》，北京：榮寶齋出版社，2000。

黃緯中，〈文徵明山谷體行書超大中堂書跡之整理討論〉，《中華書道》38，台北：中華書道學會，2002。

文徵明和他的時代

年代	西元	生平與作品	歷　史	藝術與文化
明憲宗 成化六年	1470	（1歲）十一月初六生於蘇州。	李原起義軍被鎮壓。李羅忽、滿都魯等部入據河套。	二月四日唐寅生。
成化十二年	1476	（7歲）生而外椎，本年方能立。母祁氏去世，往外祖母家。	開設湖廣鄖陽府，設湖廣行都司、衛、所員。	升鄖縣學為鄖陽府學，設教授、訓導各一員。
成化十三年	1477	（8歲）語不甚了了。父林獨器之，以為當晚成。	明廷置西廠，以太監汪直提督之。	
成化十九年	1483	（14歲）隨父在博平。	汪直利用西廠當權用事告終。	陳道復（淳）生。
明孝宗 弘治元年	1488	（19歲）自滁還長洲，為邑諸生。與蔡羽、吳爟訂交。	孝宗罷斥奸邪，任用賢能。	祝允明、唐寅、杭道卿等倡為古文辭。

年號	西元	生平事蹟	時事（一）	時事（二）
弘治十年	1497	（28歲）與錢同愛、徐禎卿等交。並與祝允明、唐寅、蔡羽等相從談藝。秋再試應天,不利。回鄉整理舊作詩稿。	順天府通州雨冰雹,深一尺。	詩壇「前七子」活躍。王問生。
弘治十一年	1498	（29歲）父文林赴溫州任知府。子文彭生。		唐寅廿九歲中鄉試第一,刊「南京解元」印。
弘治十二年	1499	（30歲）與唐寅、都穆共耽古學,遊從甚密。子文嘉生。父文林病逝。		唐寅因科場案被累入獄。王守仁、都穆登進士。太子太師徐溥卒。
弘治十四年	1501	（32歲）作《題石田先生畫》七古長詩。	輔教等四王入貢。	王鏊祥生。朱良育著《草堂詩集》。
弘治十八年	1505	（36歲）與朱性甫、陳道復於停雲館聚會。	農民揭竿起義時有發生。	徐禎卿登進士。
明武宗 正德四年	1509	（40歲）爲金陵嚴賓題舊作《桐陰高士圖》。功名未就,以筆墨爲生計。	孝宗卒。太子朱厚照繼位爲武宗。武宗派御史清理屯田,民不聊生。	沈周卒。黃姬水生。
正德八年	1513	（44歲）六試應天,不中。與王寵同舟歸。	太監劉瑾專權。	甯王朱宸濠建書院,號離宮。
正德九年	1514	（45歲）編歷年所作詩爲《甫田集》四卷。跋歐陽修《付書局帖》。	達延汗攻大同。	周天球生。
正德十二年	1517	（48歲）有詩懷城西諸友。作《湘君圖》並仿倪瓚楷法書《湘君》、《湘夫人》。	葡萄牙商船首次到中國,不得登陸,只好脫售商品後歸返。	陳沂舉進士,授編修;伍余福舉進士,授長桓知縣。
正德十五年	1520	（51歲）題顧潛《櫻筍遊園卷》。草書《七言詩》。	明軍與韃靼兵戰於應州。武宗微行巡遊。	武宗命御史周宣於北直隸提調學校;遣戶布官祭京都太倉之神。
正德十六年	1521	（52歲）因見宋拓《季直》、《力命》二表而仿鍾書作《千字文》。小楷書《藥師經》、《落花詩》。	王守仁平宸濠王叛亂,擒宸濠。武宗處死朱宸濠。皇后與大學士楊庭議議立朱厚熜爲帝,引發楊庭及其他大臣與張璁等人間「大禮議」之爭。	徐渭生。王守仁（陽明）擢南京兵部尚書,封新建伯。
明世宗 嘉靖三年	1524	（55歲）因「大禮議」之爭,多次作詩懷念吳中故土。作《桃園別境圖》、《蘭亭修禊圖》。	「大禮議」廷杖大臣一百三十多人,十六人死。是年,大同五堡兵變。	周天球生。
嘉靖十七年	1538	（69歲）有送汝頤任鄘陵知縣詩。有書《草書詩》。	丁巳初,將舉大享,有雲祥。	是年,王鏊卒,年七十五。
嘉靖二十年	1541	（72歲）作《句曲山房圖》並題。作《溪堂燕別圖》。	世宗聽詔言,喜方術。海禁愈嚴,賊夥愈盛。	福建提學被升爲按察司副使。
嘉靖卅四年	1555	（86歲）書《琵琶行》、《洛神賦》。	蒙古俺答數犯宣、薊。徐海爲首的倭寇掠蘇州等東南地區。	蔡羽卒。吳悑奏請纂修《承天府志》。
嘉靖卅五年	1556	（87歲）書韓愈《藤王閣記》、《九歌》。	俺答三萬軍犯宣府。	董其昌生。王穉登作《人日雪中放舟奉寄文待詔先生》。
嘉靖卅六年	1557	（88歲）罕出遊,書《岳陽樓記》《歸去來辭》、《離騷》。	葡萄牙佔領澳門。	湖廣布政司左參議升爲其省按察司副使。
嘉靖卅九年	1559	（90歲）爲御史嚴傑母作墓誌,執筆而逝。	是年,清太祖努爾哈赤生。倭寇犯福州、淮安等地。	文彭以明經廷試第一,授官嘉興訓導。